此书献给热爱设计专业的同学们

序

《高等艺术设计课程改革实验丛书》推出后不久再版，鞭策之褒，善意之贬，纷至沓来，更有热情同道者纷纷加入编撰行列，使之有了续编与拓展的可能，这正是我们期待的结果。

中国的设计教育处在关键的历史转折期，面临着发展、改革、提高等诸多的问题与挑战。课程是大学学习的主体，除了必备的硬件建设外，体现先进教学理念的课程建设更加重要，办学目标与办学思想最终必须体现在课程教学之中。当前，不少设计院校都将教学改革的重心移向以课程体系、结构、内容和教学方法为主要目标的课程改革上，以促进教学质量的提高。而且时下进行的"全国本科教育水平评估"已将教学改革与课程建设列为评估的核心指标体系，这也将使设计专业教育走上正轨。因此，策划本丛书的思想和对本丛书的内容定位正符合教学改革发展的大方向。

本丛书第一批6卷问世后，听取了各方意见，并在编撰第二批7卷的过程中不断完善与提高。当然，我们将保持该丛书策划的初衷，即体现突出课题、强化过程的鲜明特色。实践证明，这种教学方式越来越受到师生们的认可。另外，本丛书坚持开放性原则，聚集了来自不同院校、不同专业教师的教学思想与方法，呈现了多元化的教学风格，这也是本丛书的一大特色。当然，从课程教学规律出发，从艺术设计专业的特点着眼，所有的课程改革与实验都应该处理好相对稳定与必然发展之间的关系，但归属只有一个：那就是建设适应社会发展需求的课程体系，始终保持课程教学的时代性、先进性和特色化。

<div style="text-align:right">

叶苹
《高等艺术设计课程改革实验丛书》编委会 主编
2005年
无锡惠山

</div>

高等艺术设计课程改革实验丛书　　　　　　　　• 唐鼎华　蓝承铠　编著

中国建筑工业出版社

创意课堂
The Class of Originality

CONTENTS
目录

序 · 叶苹
前言 · 5

第一讲　创意准备 · 7
一、形象语言形成的要素在于形象的变化 · · · · · · · · · · · · · 9
　　课题一　某一物象各种变化的联想 · · · · · · · · · · · · · · · 12
二、形象语言的分类与特点 · 18
　　课题二　实物组形 · 23
三、形象语言的交流样式对语言的影响 · · · · · · · · · · · · · · · 30
　　课题三　另一种交流样式 · 32
四、"自我"意识的培养 · 38
　　课题四　我的精灵 · 42

第二讲　创意"工具" · 49
一、发散性思维对创新的作用 · 50
　　课题五　非绘画形象与绘画形象的组合 · · · · · · · · · · · · 60
二、逆向思维对创新的作用 · 64
　　课题六　逆向变形 · 68
三、"偶然性"对创新的作用 · 76
　　课题七　"偶然"造型 · 79

第三讲　创意探索 · 83
一、"真"对视觉的冲击 · 84
　　课题八　"真假"组合造型 · 88
二、"瞬间性"转向"时间性" · 96
　　课题九　改变载体 · 98
三、平面——立体——平面 · 109
　　课题十　"立体"转换 · 111

PREFACE
前言

竞争是当今飞速发展的经济社会最显著的特征。竞争的力量在于创新，"新"永远立于不败之地，为经济发展服务的视觉设计必须同步于社会的发展甚至于超前。因此，培养有创新意识和创新能力的设计人才是设计院校的任务。

时下，大多设计院校开始增设视觉创意探索课程或课程中增加视觉创意探索内容。插图课是以训练学生用形象语言说话为目的的基础课程，同样应该把创新意识渗透到课程内容之中。新的形象语言在商品流通渠道对激发人的兴趣，促使人与人、人与物的交流，对商品的宣传、促销以及商品之间的竞争起着不可估量的作用。因此，视觉创意的探索是插图课教学的重点，是我们研究的课题。

通过数年的教学实践，点滴积累形成了《创意课堂》。书中分创意准备、创意"工具"、创意探索三讲，也是三个训练阶段，有十个练习题及学生作业，展示了师生在课堂中对创意的思索、实践情况与作业面貌。其特点首先表现在用发散性思维、逆向思维作"工具"去突破原有的"说话框架"，把握新意；其次是把调查研究、个性培养作为创意的准备，为创意实践打下基础。

创意课程本身是一种探索，在探索的过程中有许多未知数，会遭遇困惑，方向会变化，结果会不一样。探索是无止境的，许多问题有待于进一步的研究。抛出此书的用意在于引出玉石，衷心希望广大同仁、学生提出宝贵意见，并介绍大家的探索情况，互相交流，共同为完善视觉创意探索课程内容做出努力。

唐鼎华

2005 年 9 月

单元目标 把握形象语言的特点,弄清形象语言形成的要素,培养创新的"自我意识"。

单元要求 要对"突破"的对象——原有的语言进行调查研究,寻找"突破口",调整好"作战"的状态。

第一讲

创意准备 做任何事,事先做好准备,会在做的过程中发挥积极作用。进行新形象语言探索,同样应该做好前期准备工作。首先在明确课程目标和把握课题要求的前提下,梳理思路,制定计划,先做什么后做什么,需要什么资料,准备什么工具,精神上开始启动然后行动跟上,做到有备无患,确保最终获得良好的结果,由此"创意准备"为课程的第一单元。

《高等艺术设计课程改革实验丛书》
创意课堂／创意准备

The Class of Originality

从今天起我们一起来进行"新形象语言"的探索，这个"新"一定与以往的形象语言不相同。这个"新"一定是新生的，它一定是"破坏了"原有的框架。"新形象语言"的探索是一次创造性活动，为此，我们把教室和上课定为"创意课堂"。

大家都去过超市，那货架上琳琅满目的商品争奇斗艳，你左手拿一个，右手拿一个，眼里还看中一个，不知选哪一个好。当然，我们去超市主要是购买生活必需品：牙膏、方便面、圆珠笔……不知大家是否有这样一种感觉，那些形象打扮得漂亮新奇的商品总是"挤在前面"最先抓住我们的眼睛，又似乎给你投来微笑，张开双臂高叫着"要我！"

在当今飞速发展的经济社会，竞争在每个角落进行着，惟有创新才能取得胜利，创新是竞争的力量，为经济发展服务的视觉设计必须适应竞争并把创新作为永远的任务。在设计学院的课堂里，"创新"是灵魂，它必须融进课程的内容中，为明天立于不败之地而准备。

插图是视觉设计的一个内容，插图课是以训练用形象语言说话为目的的视觉专业基础课程，把视觉创新探索设定为本课的重点是本课程内容改革的一次尝试，望大家一起勇于探索，在实践中提高创新能力。《创意课堂》以新形象语言探索为定位，总目的是培养学生树立创新意识及提高其创新能力。共分三个阶段：第一阶段设定为对原有形象语言进行调查，把其作为语言形成的基础原理研究，并进行自我意识的培养，把这些训练内容作为创意探索的前期准备；第二阶段设定为发散性思维的方法训练和逆向性思维的方法训练，并尝试一种先任意或无意地进行造型实践以激发思考再实践的方法训练，把这些训练内容作为创新前的"工具准备"；第三阶段设定为打破原来形象语言的条条框框进行创意探索的活动。

形象语言形成的要素在于形象的变化 　一

所谓形象语言是指：⑴能引起人的思想或情感活动的具体形状或姿态；⑵用形象作表达交流的工具。

生活中无数的可视物象都有其外表，每个物象各自有形、质、色、结构、比例等不同的形象。物象不是一成不变的，是由其自身因素和外界因素的作用在不断地变化，种种变化通过人的眼睛进入大脑，人会有各种反应。柳枝爆出新芽，人会感受到春天的气息；凋谢的花朵，会引发人伤感。人天天与周围的各种形象打交道，用眼睛"倾听"它们说话，生活也教会了人们用形象作语言与他人交流。甲拿一枝玫瑰向心爱的人表白爱意，乙是微笑还是瞪眼不用语言文字，一切尽在不言中。

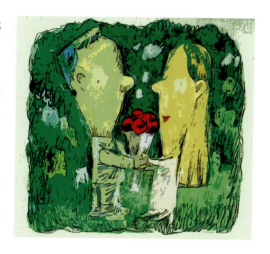

- 从 V 字到鹰爪功

这是我的手，通过三个手指的弯曲及二个手指的叉开形成了一个 V 字形，大家一看就知道它表示胜利之意。再看，这是什么——"鹰爪"，手变成了"武器"，手变成了"仇恨"。V 字形是手语的符号，而似鹰爪的手是一种情感的动作，这是两种不同手的表现。符号式形象明确、简洁，情感式的却丰富而复杂。

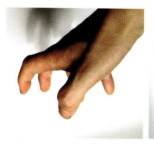
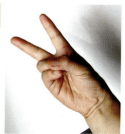

《高等艺术设计课程改革实验丛书》
创意课堂／创意准备
The Class of Originality

● 形象变化中的"加减法"

形象的变化有加法与减法两个特点。所谓加法就是一个物象与另一个物象或几个物象相加在一起产生的变化。如雪与房子相加，房子的形象就产生了变化。减法就是一个物象"减去"一个局部产生了变化，如自行车上丢失了一个铃铛，自行车的形象就有了新的变化。一个物象与其他物象相加或自身减去哪一局部，不同的相加或相减会造成不同的变化。

The Class of Originality

- **因果关系与人的联想**

事物的变化有一个过程，从开始到结束，其中有一个起因到结果的关系，如猪八戒从吃西瓜到摔了一跤，摔了一跤的结果是由吃西瓜到踏西瓜皮引起的。因果关系是事物变化的规律，生活中天天与事物变化相接触的人把握了这个规律后，看到事物变化的结果就会联系到起因，看到事物变化的起因就会联想到结果。利用事物变化的因果关系设计形象，让观者联想到变化的起因或结果，形象语言就会耐人寻味，感染力就会增强。

> 小知识：联想的规律
> (1) 因果关系：由一事物联想到另一事物两者之间有因果关系。
> (2) 近似关系：由一事物联想到另一事物是事物的本质、现象及功能等存在近似关系。
> (3) 接近关系：一事物与另一事物在时间、空间上存在着接近关系，由一物想到另一物。
> (4) 对比联想：是指一物与另一物之间具有反性质的联想。

等车的形象内容会给人带来各种各样的联想

《高等艺术设计课程改革实验丛书》
创意课堂／创意准备
The Class of Originality

课题 一

某一物象各种变化的联想

要求：选择生活中某一个物象作联想的触发点，依据平时的积累展开想像（由其自身与其他物象发生的"加减法"变化）。用线描方法把想像记录在A3纸上，一张纸上至少画8个变化。

目的：明确形象语言的形成在于形象的变化。

学生作业

作者：赵春琦

《高等艺术设计课程改革实验丛书》
创意课堂／创意准备
The Class of Originality

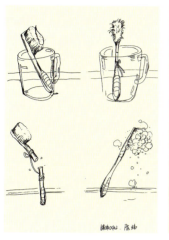
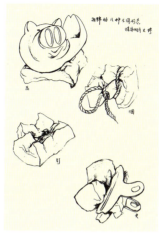

生活中的加减法

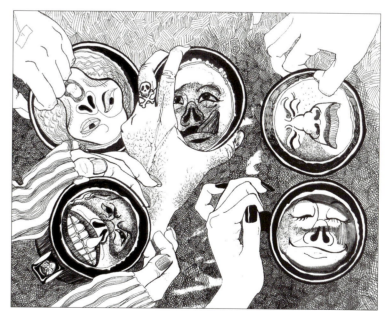

杯子中的形象是联想的结果

13

《高等艺术设计课程改革实验丛书》
创意课堂 / 创意准备
The Class of Originality

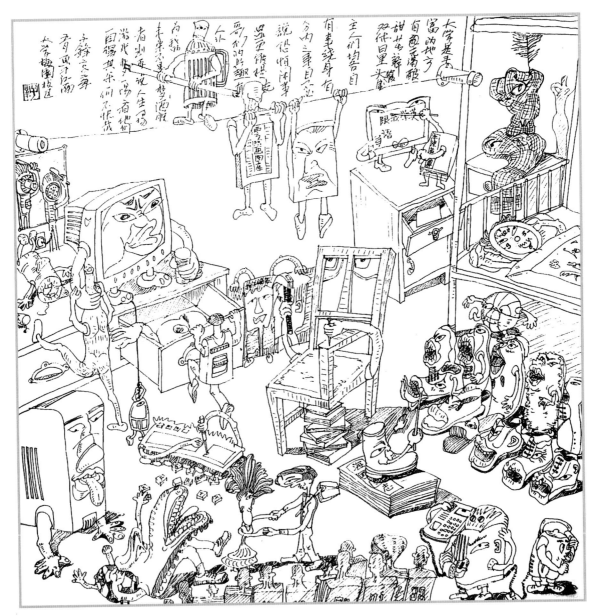

由联想引发出更丰富的想像

《高等艺术设计课程改革实验丛书》
创意课堂／创意准备
The Class of Originality

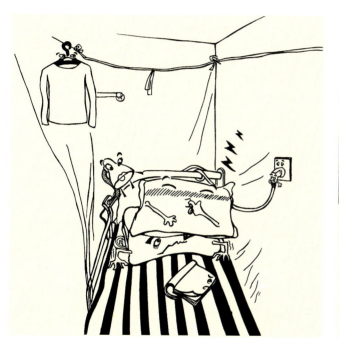
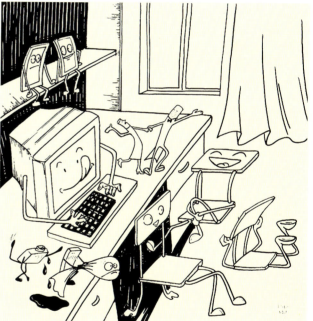

把生活中的点滴积累通过联想变为有趣可笑的形象与情节

《高等艺术设计课程改革实验丛书》
创意课堂／创意准备
The Class of Originality

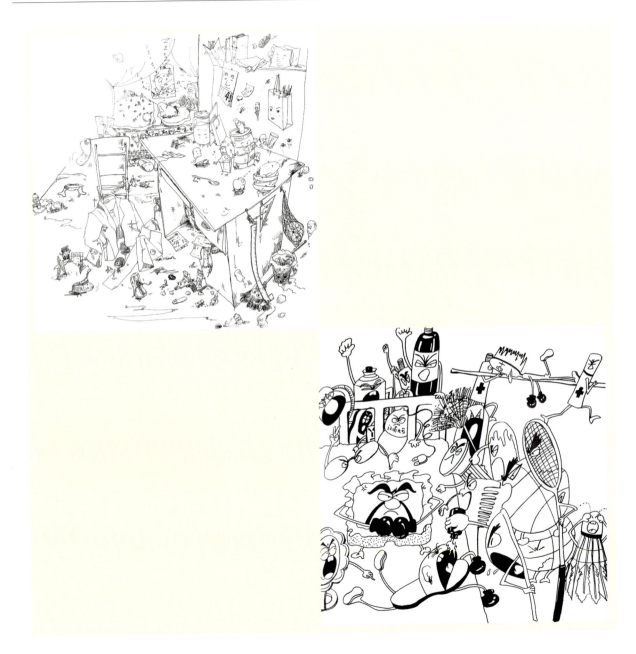

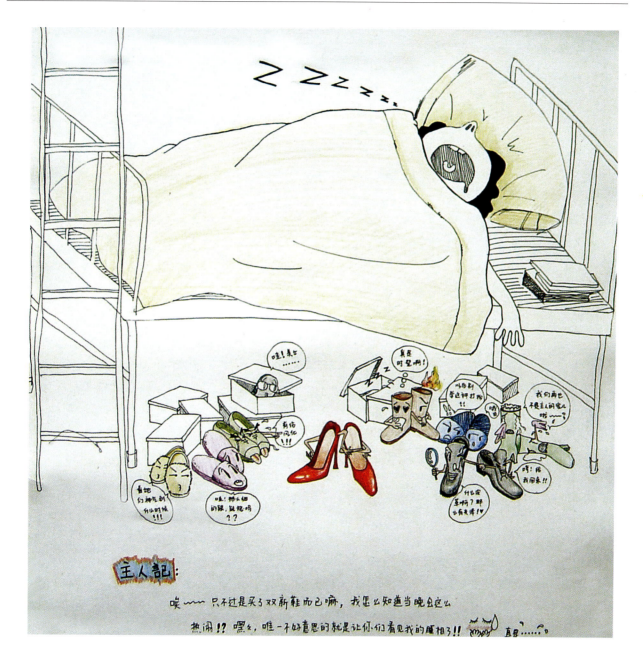

二　形象语言的分类与特点

在丰富多彩的生活中会说话的形象千千万万，大致可分三类：自然形象、人为形象、艺术形象。自然形象是指大自然的一切物质形象，它分为有生命的形象和无生命的形象。人为形象是指由人创造和加工的一切物质形象。艺术形象是指由人类创造的用各种不同材料加工的一种情感交流样式的形象。

自然形象的变化是按各自的规律进行形象变化而形成特点。有生命的物象有三个共同点：(1)时间性特点：如植物在春天发芽秋天结果。桃花春天开，荷

插图作品　作者：蓝承铠

花夏天开；菊花秋天开，腊梅冬天开；(2)周期性特点：有生命的物体都有一个由生到死的周期，分为出生期、旺盛期、衰败期；(3)情感性特点：高级动物主要是指人有喜怒哀乐各种丰富的情感。

无生命的物体自身变化的周期漫长而不易被发现，其外表的变化主要是受气候、人为等因素的影响。气候变化一般有季节性、时间性、地域性的特点。各种人为的形象变化是按各自的规律进行变化而形成特点。其中创造性的物象是指那些与大自然物质有联系，性质却截然不同，由人创造的新的物质形象，如汽车、自行车等。加工性物象是指用大自然物质进行加工的新

的物质形象，如用稻草编织的草鞋、帽子，竹子编织的篮子、凉席，由于加工的程度不同，自然物质保留的痕迹也有多有少。人为的物质被人使用后或受大自然各种因素的侵袭会留下人和自然的痕迹，这些内容也是它们的特点。

艺术是人类为丰富自己精神生活而创造的，艺术除了音乐、文学无可视的外表形象外，其他都有具体可视的外表，它们有舞蹈、戏曲、影视、建筑、摄影、书法、美术、工艺美术等，其中建筑、摄影、书法、美术、工艺美术属静态

《高等艺术设计课程改革实验丛书》
创意课堂／创意准备
The Class of Originality

型艺术，其他为动态艺术。美术还分绘画类、设计类。绘画类包括国画、油画、版画、粉画、雕塑等，设计类包括插图、广告画等。

　　不同的艺术都由各自的艺术规律形成形象变化的特点，如舞蹈、戏曲由各自的程式形成形象特点和变化规律。再如不同的画种由不同的制作工具、材料、塑

摄影

民间年画

连环画　作者：蓝承铠

雕塑

版画

粉笔画

水彩

油画

建筑

造技术、处理手段、审美标准等形成形象特点。艺术形象的变化是由艺术家依据对对象的不同感受及自己的审美趣味再由相应的艺术材料制造出来的。艺术形象来源于生活但不等于生活，而是高于生活，这是艺术形象的特点之一。艺术形象的形成又与艺术家不同的文化背景和地理环境相关，所以艺术形象又有民族特点。

埃及彩塑

另外，形象从视觉的角度来看还有一个局部形象、个体形象、群体形象之分，它们的形成是由人眼看的范围或特指的某个内容来确定。如天空有云彩、太阳，卧室有床、床头柜、灯等等。再如人脸是人的局部，五官、头发是局部中的局部等等。

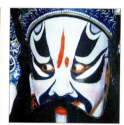

全面了解形象语言的目的在于拓宽思路和打破框框，为创造新的形象语言做准备。一般来说干一行钻一行，但钻一行往往容易把自己封闭在熟悉的范围内，逐渐形成一个框框造成僵化没有新意的老一套，要突破框框肯定要加入不同的内容，全面了解形象语言，目的在于吸收其中的养料滋生创意。

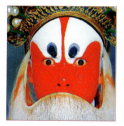
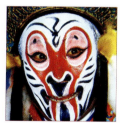

京剧脸谱

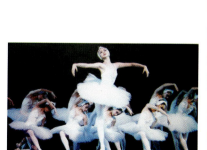

芭蕾舞

民族舞

● 抽屉 炒什锦

生活中一个柜子、一个橱，如果没有抽屉，就像一个桶或罐子仅是一个容器，所放的东西只能堆在一起，就会给收取东西带来麻烦。抽屉是柜子、橱的局部，其功能是分类储放、方便提取。"抽屉"对形象语言资料搜集的意义：(1)是学会把"杂乱、丰富"的内容梳理分类；(2)是按类别储放；(3)是在分类的过程中注意它们之间的不同特点及相互关系。

炒什锦是家常菜，它是以配料多为特点，但没有固定的搭配，有荤什锦、素什锦、荤素什锦，用不同的什锦配菜，炒出不同的新口味。形象语言也要"炒什锦"，通过不同的"材料组合"创造出新的样式，也是一种方法。

借用煎鸡蛋来塑造形象，让人感到亲切、新奇

课题二 实物组形

要求：
1. 选用生活中的自然物体、人为物体组成一个会说话的形象。
2. 注意选择物的形状、质感、色彩、明度之间的关系、实物与表达内容的关系、衬底与实物形象的关系。
3. 塑造完成后用照相机拍摄。

目的：通过尝试"实物造型"，确立一种新的造型理念——一切能为形象语言服务的材料都能用来造型，由此突破描绘性造型的框架。

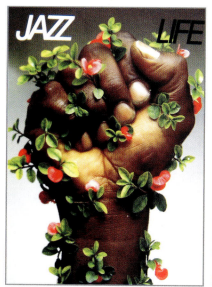
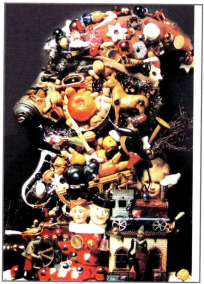

利用生活中现成物象的形态、色彩、质感及内容巧妙地塑造形象，充满着幽默的趣味。

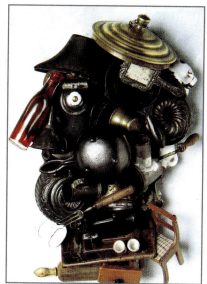

金特、凯泽作品

《高等艺术设计课程改革实验丛书》
创意课堂／创意准备
The Class of Originality

利用生活中的各种材质塑造形象

用孔雀羽毛"替换"眼睛来达到特殊的趣味与美感

《高等艺术设计课程改革实验丛书》
创意课堂／创意准备
The Class of Originality

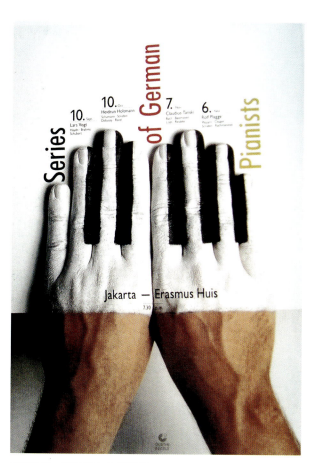

奇思妙想，用手设计成"琴键"

把脚设计成天鹅的形象

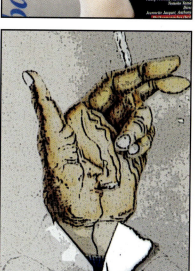

图中的"内衣"用布来制作

25

《高等艺术设计课程改革实验丛书》
创意课堂／创意准备
The Class of Originality

学生作业

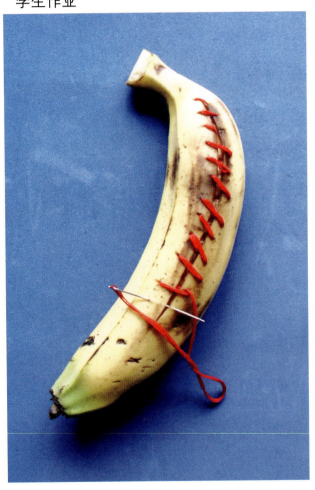

用线缝补香蕉，这种反生活常规的内容会让人产生特别的感觉。

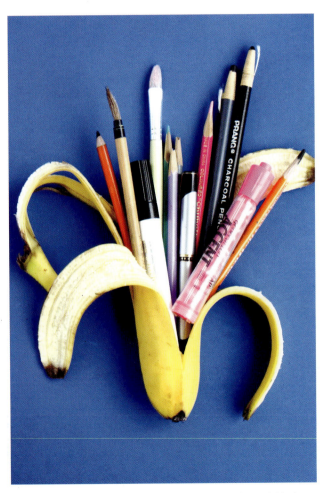

剥开香蕉皮，露出学习文具，这种特别的"组织"会产生新奇感。

《高等艺术设计课程改革实验丛书》
创意课堂／创意准备
The Class of Originality

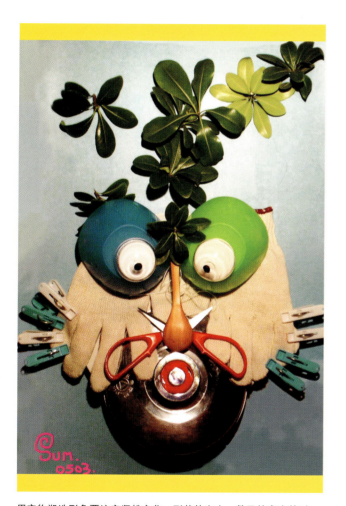

用实物塑造形象要注意紧松变化、形状的大小、数量的多少的对比，在形式趣味上做足文章。

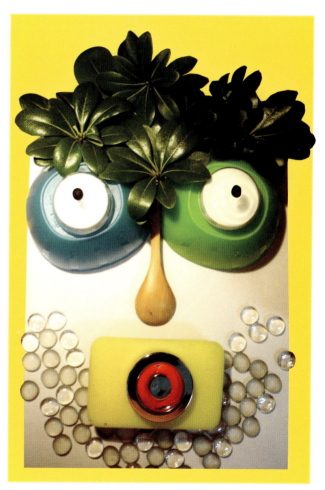

作者：夏晓丽

《高等艺术设计课程改革实验丛书》
创意课堂／创意准备
The Class of Originality

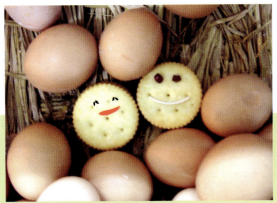

用芝麻、赤豆做角色的眼睛

用面条勾勒出形象的动态变化

作者：彭云飞

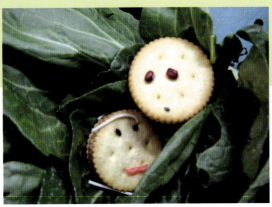

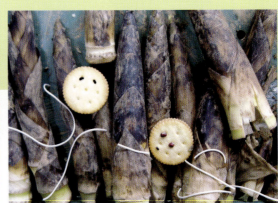

生活中的各种物象都是形象语言的材料，通过组织让形象说话

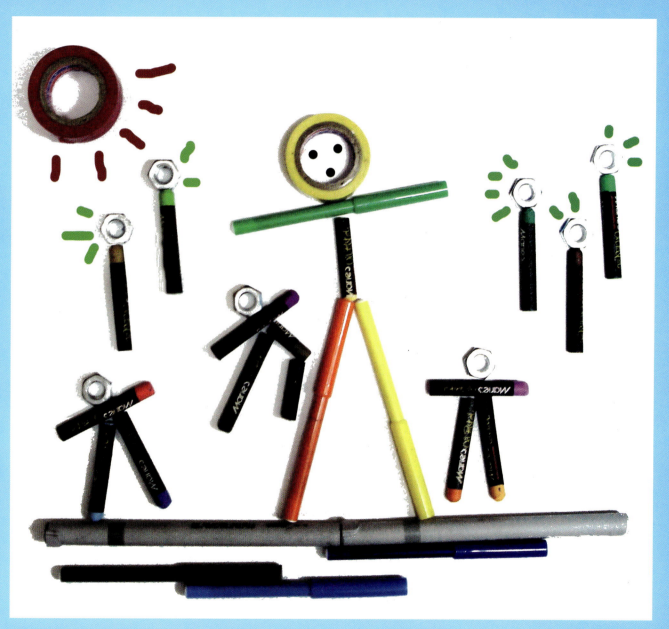

用油画棒等直线形工具与圆形胶带纸等塑造一组做早操的学生形象　　　　作者：郭琳茜

三 形象语言的交流样式对语言的影响

有一本小人书名叫《小猪换衣》,它的结构很特别,分上、中、下三个部分似三本书相连。上部画戴帽小猪的头部,中部画穿衣小猪的上身,下部画穿裤和鞋小猪的下肢。翻动上面的,小猪帽子在变;翻动中间的,小猪衣服在变;翻动下面的,小猪裤子和鞋在变。这种设计考虑到了幼儿好动、爱变化的特性,这种样式在交流过程中会发挥"变"的生动作用。

国画中也有一种特殊的样式叫手卷。它是由长条的画面卷成一卷,因其画面太长只能一部分一部分地打开,画中的内容也只能慢慢地一点一点地展示出来,由此形成交流过程中有先后及藏与露的关系,让观众不会一目了然,滋生了对"神秘感"探密的心态。

现在有许多产品的包装盒很漂亮。一个方形的包装盒有五个展示面,人在一个角度只能看到三个面,要看完整包装盒上的画面就要用手来转动,朝不同的方向转动,画面的先后就没有了秩序,由此形成了交流过程中的"灵活性"。

特别的贺卡

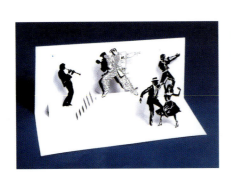

《高等艺术设计课程改革实验丛书》
创意课堂／创意准备
The Class of Originality

　　巧妙地利用各种样式的特殊的语言交流方式让观众产生兴味，将其有机地作为语言的一个组成部分，也是探索新语言的一个方向。

《高等艺术设计课程改革实验丛书》
创意课堂／创意准备
The Class of Originality

课题三　另一种交流样式

要求：尝试一种交流样式，体会其对语言交流的影响。

目的：学会把交流样式的特点融化进语言之中。

有空间层次的贺卡

《高等艺术设计课程改革实验丛书》
创意课堂／创意准备
The Class of Originality

学生作业

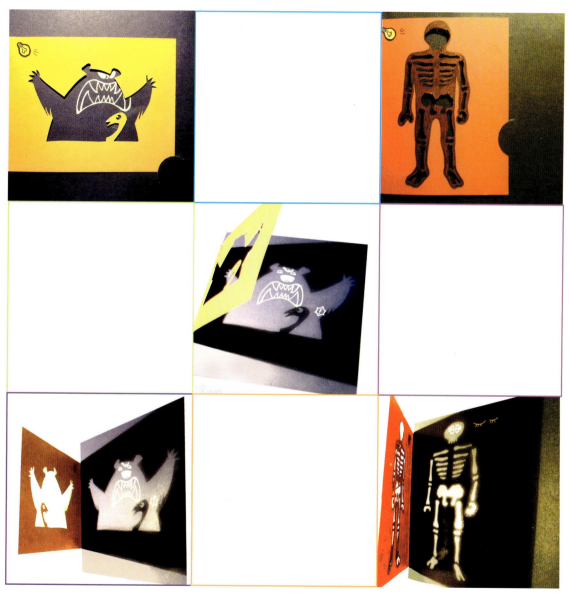

巧妙地利用投影设计成"光影"画面，观众在观看这件作品时要借助灯光才能欣赏到其中的趣味。　　　　作者：夏晓丽

《高等艺术设计课程改革实验丛书》
创意课堂 / 创意准备
The Class of Originality

作者：张鲲

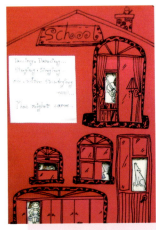
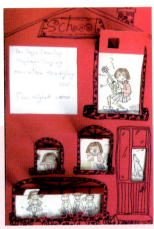

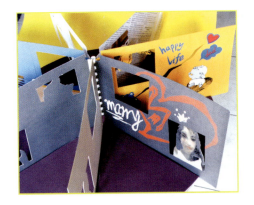

作者：韩佳

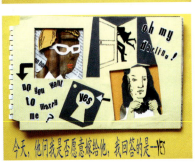

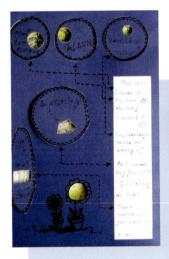
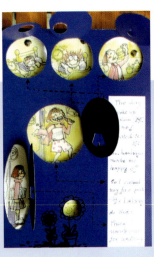

把遮挡作为特殊读物的一个设计内容，让读者在阅读中产生一种好玩的感觉。

The Class of Originality

《高等艺术设计课程改革实验丛书》
创意课堂/创意准备

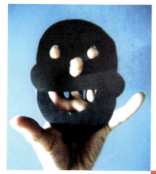

作者：孔令祎

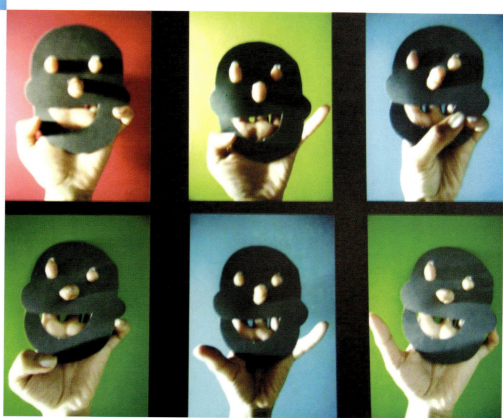

用黑卡纸剪成一个面具，然后通过手的组合来表现形象的表情、动态。

《高等艺术设计课程改革实验丛书》
创意课堂／创意准备
The Class of Originality

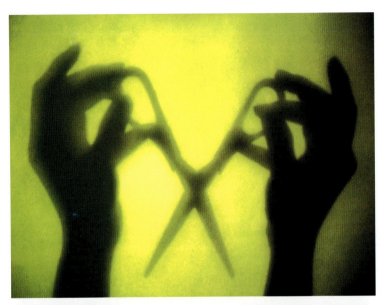

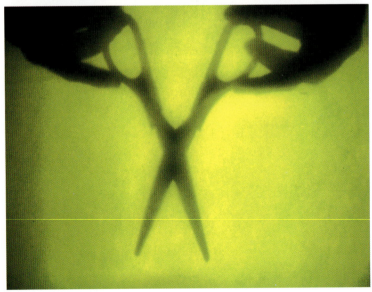

每个人在童年都曾经做过"影子游戏",有趣的剪影形象留在人的记忆中,成为一种经验。它给探索新的造型语言带来了灵感。　　　　　　　　作者：韩　佳

《高等艺术设计课程改革实验丛书》
创意课堂／创意准备
The Class of Originality

把一个立体的形象放在一个平面的形象上，组成一幅特别的画面。

作者：刘菲菲

把设计的形象与生活中的形象相结合。

37

四 "自我"意识的培养

所谓"自我"意识是指造型意义上的追求与众不同,强调是"我的造型"而不是"他人的"。有个人的面貌并不容易,要通过训练逐步形成,但首先在思想上树立"自我",然后行动上创新,也就是要有思维的独立性,不受外界因素的干扰,不受已有知识经验的限制,不依附或屈从于任何一种旧有的或权威性的思维方法。

强调"自我"不是自我形成一个框一成不变,而是不断有自己独特的思考,不断地进行新的尝试。强调"自我"不等于不要向他人学习、不要继承传统,学习和继承传统不能拿来主义,而是要经过消化变为自己的创新养料。

● "我生的孩子"

"我生的孩子"曾是我设计的一个卡通人物造型的题目。可以说现在的学生是伴随着卡通片长大的,他们喜欢看卡通,喜欢画卡通,但所画的人物形象都受美国或日本卡通的影响,不是自己的,而是"迪斯尼"、"福克斯"、"宫琦峻"、"大友克洋"的。可以做各种尝试来改变这种现象,从观念到具体塑造,

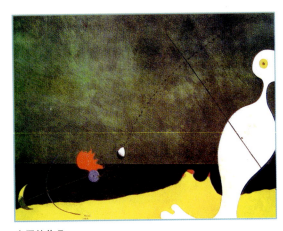

米罗的作品

The Class of Originality

克利笔下有个性的形象

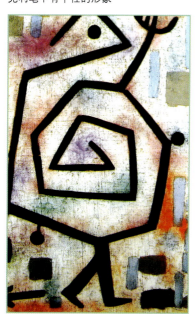

克利作品

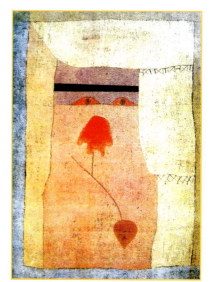

从形式到内容，借鉴生活中其他物象的外形、结构、比例、材质、功能等，融合到自己的形象之中创造出"自己的孩子"，这是一种有效的方法。

此课题的具体要求：(1)借鉴生活中某个形象的基本形转化为一个自己的卡通形象（头像）的基本形，一定要与其他人的不同；(2)在A4纸上画八个相同的基本形，然后通过添加不同的发型、五官来变化性格、性别、年龄等，组成八个你的"子孙"。

《高等艺术设计课程改革实验丛书》
创意课堂／创意准备
The Class of Originality

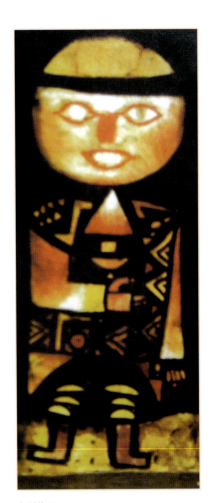

克利作品

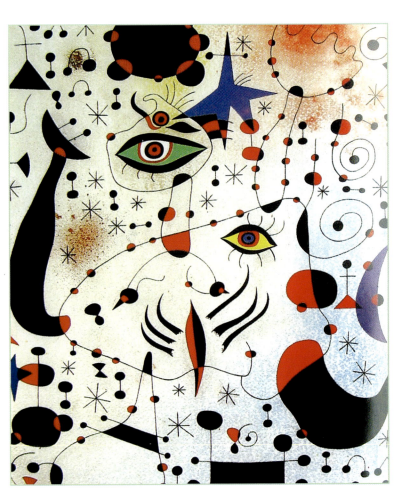

米罗作品

《高等艺术设计课程改革实验丛书》
创意课堂／创意准备
The Class of Originality

用纸材塑造的精灵

《高等艺术设计课程改革实验丛书》
创意课堂／创意准备
The Class of Originality

课题 四

我的精灵

要求：有自己独特的形式与内容。
目的：培养自我意识。

学生作业

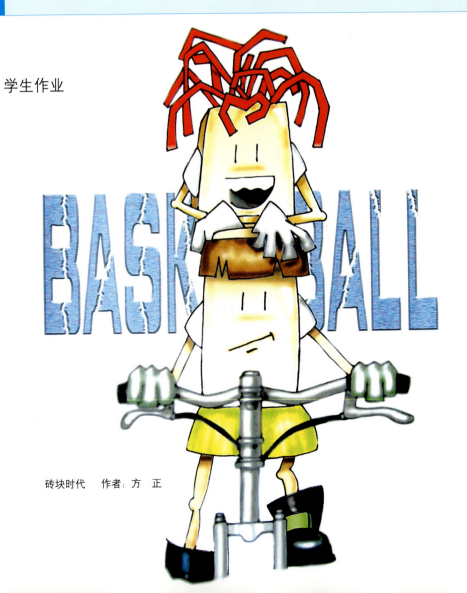

砖块时代　作者：方　正

《高等艺术设计课程改革实验丛书》
创意课堂／创意准备
The Class of Originality

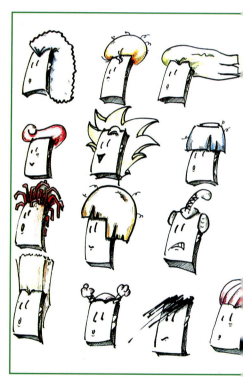

"砖块时代"设计稿

《高等艺术设计课程改革实验丛书》
创意课堂／创意准备
The Class of Originality

砖块时代　　作者：方正

包子与烧卖的故事

《高等艺术设计课程改革实验丛书》
创意课堂／创意准备
The Class of Originality

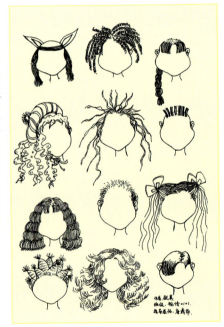

通过发型与线条的曲直、粗细、长短来塑造人物的个性

《高等艺术设计课程改革实验丛书》
创意课堂／创意准备
The Class of Originality

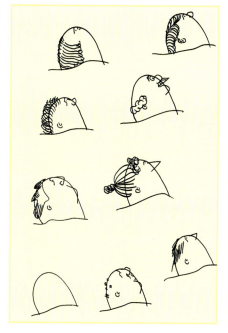

借助生活中各种物象的个性特征，来启发创造有新意的形象

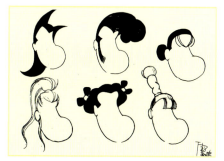

用电脑制作的"包子"形象

单元目标 掌握发散性思维与逆向性思维两种方法及"工具"。

单元要求 运用发散性思维与逆向性思维两种方法进行新形象语言的探索。

第二讲

创意"工具"

探索必须要有"工具"才能进行,得心应手的工具会帮助自己快速地达到目标。新形象语言的探索同样需要"工具",在创意探索的过程中首先需要的是思维的方法,发散性思维与逆向性思维对于创造新的形象语言是非常有效的"工具"。

先无意或随意地进行造型实践,等待偶然的效果,然后激发思考,再有目的地进行造型。这种"先做后思再做"的公式是创新的一种方法,对于创造新的形象语言也是一种工具。熟悉工具、掌握工具性能为本课程第二单元。

《高等艺术设计课程改革实验丛书》
创意课堂／创意"工具"
The Class of Originality

一　发散性思维对创新的作用

所谓发散性思维就是从某一个点出发,既无一定方向也无一定范围地任意辐射到各点进行联系和想像的一种思维方法,在训练过程中以事物的功能、方法、组合、因果、形态、材料、结构、关系为八个基本发散点。

1. 功能发散

以某种事物的功能为发散点,尽可能多地设想各种功能,冈特兰堡成名作之一就是使用了特殊的传播功能而获得了成功。他采用真实的彩色鸡毛贴在招贴中,由这个被风吹落的形象语言内容来传达某种信息,就像落叶传达秋天的来临。

2. 方法发散

尽可能多地设想各种造型方法,借用生活中其他非绘画性的造型方法,如木匠用的弹线法、印刷用的拓印法、复印法等。

3. 组合发散

尽可能多地设想某个内容与另一个内容的组合,某一形式与另一形式的组合,打破头脑中原有的条条框框。作为视觉形象语言完全可以不考虑"科学性"和绘画中理所当然的造型规律来处理"组合"。

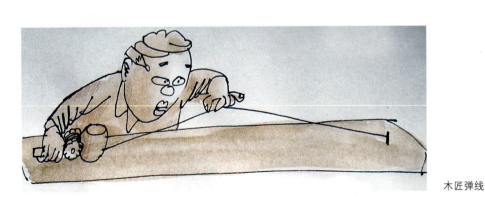

木匠弹线

4. 因果发散

以某事物发展的结果为出发点,推测造成此结果的各种可能的原因,或以某个事物的起因为发散点推测可能发生的各种结果。如造型过程中可以从不同画面的尺寸、构图样式、使用的材料、制作方法、展示形式、观看对象等等来推测结果,也可先设想一个新形象语言样式,然后思考由什么手段才能达到目的。

5. 形态发散

以事物的形态为出发点,尽可能多地设想并利用各种形态的可能性,从造型艺术来说,形态的形状(平面的形状、立体的形状)、颜色、明暗的变化为主要内容。

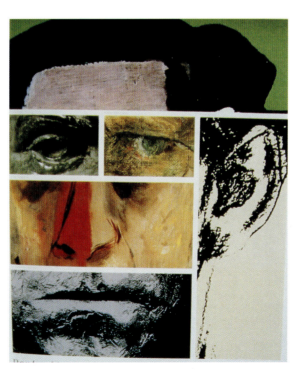

裁剪五种画法的人物形象的局部拼贴成一个人物的头像

小知识：形状的变化

(1) 以变化程度比较，分为简单型、复杂型。
(2) 以变化规律比较，分为规律强型、规律弱型。
(3) 以形状的"动态"比较，分为横型、竖型、斜型、曲型、团型。
(4) 以形状的比例比较，分为大型、小型。
(5) 以类型比较，分为几何型、有机型、不规则型。
(6) 以形的性质比较，分为硬型、柔软型、动型、静型。
(7) 以近似点线面的形状比较，分为线型、点型、面型。

小知识：明暗变化

(1) 由不同的光源造成明暗变化，主要指光源的位置，如上下、左右、前后；光源的性质，如阳光、灯光、烛光、月光。
(2) 由受光对象形体方圆变化、简单与复杂的变化造成明暗变化。

6. 材料、工具发散

以造型材料、工具为发散点，设想各种材料的表面肌理视觉效果与变化性能，设想各种绘画工具的性能和非绘画工具的性能及产生的效果。

 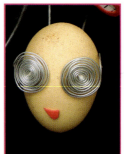 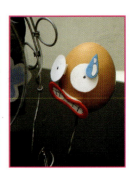

用蚊香做的人像　　　　　　　　　用蛋壳做成的头像

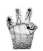

7. 结构发散

以事物的结构为发散点，设想出利用该结构为新形象的结构形成服务的可能性，不同形象语言都有自身的结构，借鉴、运用其他结构形式来改变原有的结构，转化为新的结构。

8. 关系发散

从某一事物出发，以此为发散点，尽可能多地想像与其他事物的各种关系。如形象语言的展示的场地、配备的光、装饰的框、装饰的底座、印刷的材料、印刷的工艺等等。

发散性思维对于探索新形象语言来说，由于思考的触角涉及的点多面广，容易寻找到突破口而别出心裁地产生灵感，这也就是其对创新的作用。

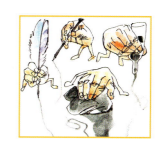

- **"米"字的旋转与通道**

在此借用米字来替代为新形象语言创造服务的发散性思维的一个符号形象，这个符号由四条线组成，每个端点代表发散的方向，四条线相交形成的中心点为我们要探索的新形象语言，八个端点方向为"真"（生活中真实的物象）、"假"（用绘画技术制造的形象）、平面（平面的造型样式）、立体（立体的造型样式）、载体（形象语言的载体、载体样式）、装饰、展示形式、画种（各种不同的画种技法、审美标准形成的结构）、材料、工具。

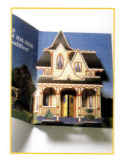

这个符号又可以设想似钟的指针，由它们旋转、组合在一起，还可以设想是"通道"，内容由端点向中心聚焦或由中心点向四面辐射。这两种设想是发散性思维的延伸，又名组合法、焦点法、辐射法。

组合法：是运用创新思维把现有分散的独立的形式、内容适

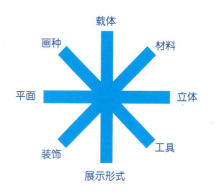

当加以巧妙而合理的组合，实现创新目的的方法。

　　辐射法：是以解决某个问题为中心点，向四面八方进行辐射的联想和思考的方法，这种方法不拘泥于常规，能充分发挥想像力，从多方面探求问题答案的方法。

　　焦点法：是以被研究的对象为焦点，通过列举与焦点相关或表面看起来无关的事物，并以聚焦的方式从多角度、多方面与焦点进行强制联想，将事物的各种特征和属性运用或嫁接到焦点上，经过分析、筛选，产生种种创新设想的方法。

用水粉色在图片上加工成的特别的形象

用各种图片剪贴而成的画面

《高等艺术设计课程改革实验丛书》
创意课堂／创意"工具"
The Class of Originality

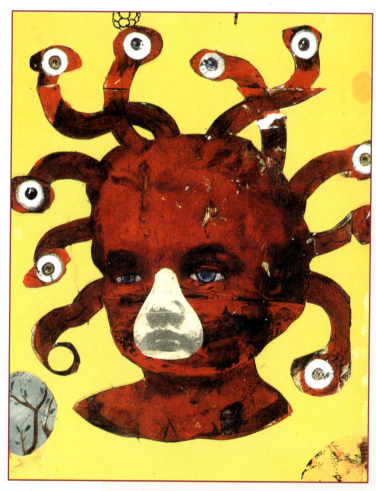

图片剪贴

用电脑把素描形象与油画形象相融合

《高等艺术设计课程改革实验丛书》
创意课堂／创意"工具"
The Class of Originality

图片剪贴

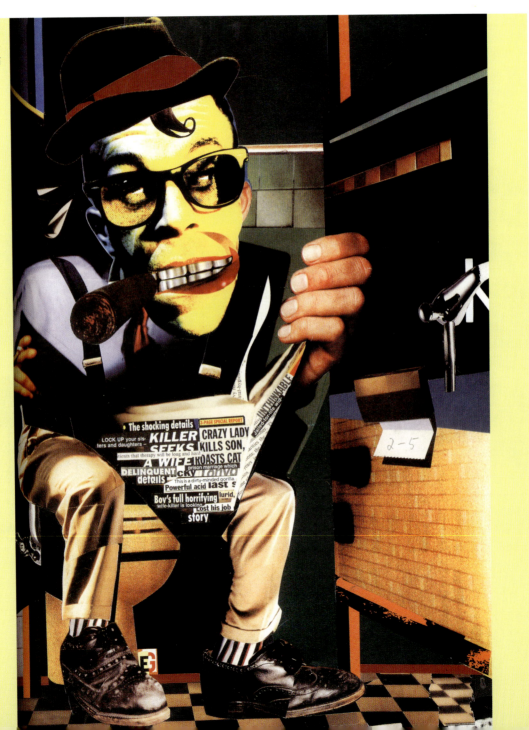

《高等艺术设计课程改革实验丛书》
创意课堂／创意"工具"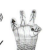
The Class of Originality

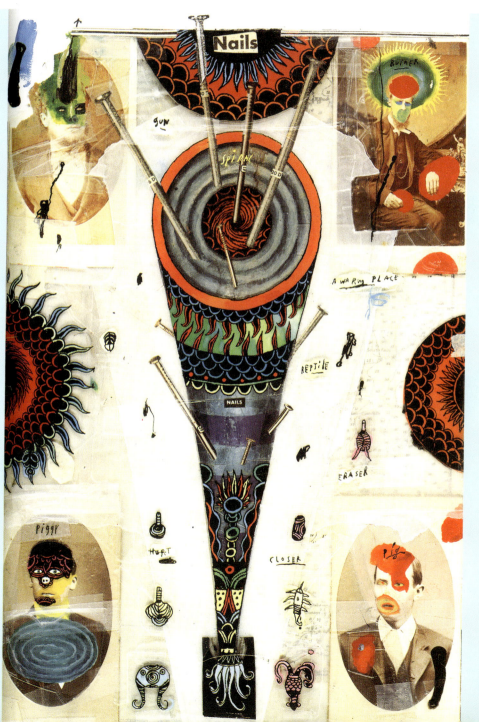

剪贴与真实的钉子组成画面

《高等艺术设计课程改革实验丛书》
创意课堂／创意"工具"
The Class of Originality

抠挖形成的形象

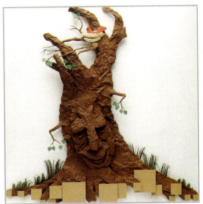

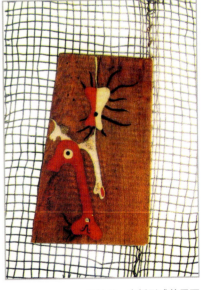

用铁丝、木板形成的画面

《高等艺术设计课程改革实验丛书》
创意课堂／创意"工具"
The Class of Originality

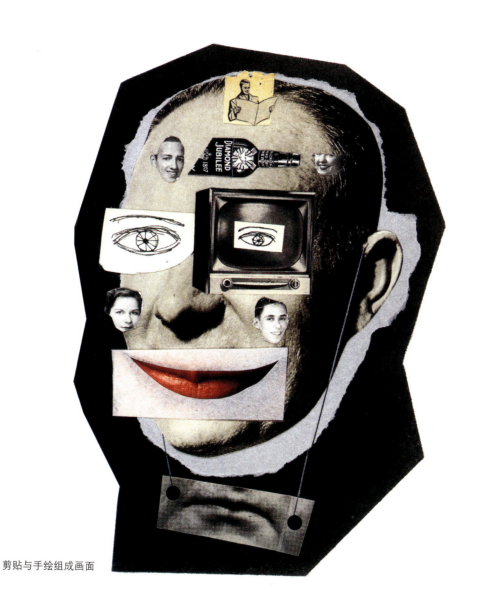

剪贴与手绘组成画面

课题五 非绘画形象与绘画形象的组合

要求：寻找图片一幅，然后用绘画工具进行再加工创作，让两种形式巧妙地组合在一起，形成一种新的视觉样式（图片样式与绘画样式既要对比又要统一）。

目的：训练发散性思维，掌握创新"工具"。

学生作业

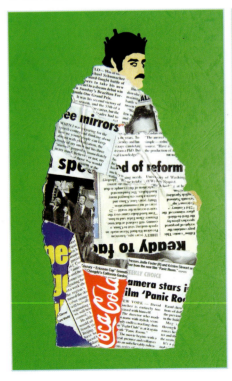

剪贴与描绘相结合

用复印的图片与钢笔、毛笔勾画的形象相结合

《高等艺术设计课程改革实验丛书》
创意课堂／创意"工具"
The Class of Originality

用彩色卡纸进行"阴贴"和"阳贴"来变化画面

用挤颜料的方法与局部勾线相结合来塑造形象

刻纸与染色的方法

《高等艺术设计课程改革实验丛书》
创意课堂／创意"工具"
The Class of Originality

用鸡毛"替代"绒毛

油画棒与水笔相结合

用鸡蛋壳拼成月亮

《高等艺术设计课程改革实验丛书》
创意课堂／创意"工具"
The Class of Originality

作者：赵春琦

用剪纸加图片剪贴

63

二　逆向思维对创新的作用

一般生活中人们会习惯地按照常情、常理、常规去思考问题，由此大家会有相同的思考，一致的行动，同样的结果，这种常规的思维方式容易一成不变而不利于创新。逆向思维是反常规思维的思维方法。这种方法由于思考问题的思路、处理问题的方式和方法与一般人背道而驰，因而所得的结果能出奇制胜，有所突破，最终达到新的创造。

逆向思维在造型语言应用范围中有其特点：(1)把生活中可见形象的规律及变化规律往相反方向思考，进行形象变化、感觉变化；(2)把生活中可见的事情往相反方向思考来变化事情的内容，丰富事情的感觉；(3)按照生活规律人对身边形象变化的各种规律司空见惯，头脑中已形成概念，用逆向思维打破生活中的形象变化规律，塑造前所未见的新奇形象来刺激观众的感官，吸引注意力，以达到造型意义上的创新目的。

● 从视觉形象的角度逆向改变物象的规律

生活中有无数的规律，从视觉形象的角度可分为比例规律、时间规律、空间规律、透视规律、行为规律、秩序规律等。

1．反比例规律

比例是指生活中某个内容范围内，某一个物与另一个物或某几个物之间、单个

蚂蚁扛大象

《高等艺术设计课程改革实验丛书》
创意课堂／创意"工具"
The Class of Originality

物与自身局部的比例（体量的大小和数量的多少）。每个内容的比例都有规律，反其规律形象就会变得新奇。

2. 反透视规律

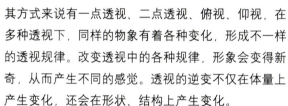

透视现象是由眼睛造成的，主要特征是近大远小。从其方式来说有一点透视、二点透视、俯视、仰视，在多种透视下，同样的物象有着各种变化，形成不一样的透视规律。改变透视中的各种规律，形象会变得新奇，从而产生不同的感觉。透视的逆变不仅在体量上产生变化，还会在形状、结构上产生变化。

3. 反行为规律

行为规律是指动物的各种行动的动作规律，不同的身体器官、部位有着各种不同的职能，改变器官的动作规律，就会相应地改变职能，产生新奇、滑稽的形象与感觉。

4. 反时间规律

时间规律是指生活中物象的变化与时间的关系。时间逆向，实质上是一种不符合时间规律的内容组合。如下雪天开着荷花，改变时间规律就会产生新奇感。

5. 反空间规律

空间规律是指生活中物象与空间的关系，具体为

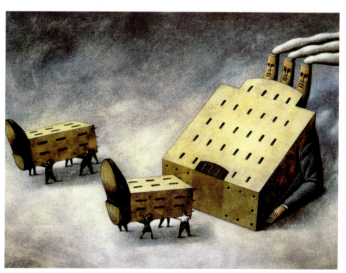

上下、左右、前后的空间位置。太阳在天上，井在地下；眼睛在前，尾巴在后。生活中每个物象都占据着自己的空间位置，就是那些活动的物体，也有活动的空间范围，如鱼就不能游到天上去。逆向改变事物的空间关系也会产生新奇的效果。

6. 反秩序规律

秩序规律是指自然界中的秩序规律与社会秩序规律。如植物先开花后结果、汽车靠右行驶等。逆向改变秩序会制造出新奇的形象。

《高等艺术设计课程改革实验丛书》
创意课堂／创意"工具"
The Class of Originality

逆向改变内容

改变比例关系

67

《高等艺术设计课程改革实验丛书》
创意课堂／创意"工具"
The Class of Originality

课题六

逆向变形

要求：选择生活中某一个范围的内容形象作逆向改变。

目的：训练逆向思维，掌握创新"工具"。

学生作业

《高等艺术设计课程改革实验丛书》
创意课堂／创意"工具"
The Class of Originality

逆向改变生活中的部分内容

69

《高等艺术设计课程改革实验丛书》
创意课堂／创意"工具"
The Class of Originality

偶然遇见天堂　　作者：于菲菲

《高等艺术设计课程改革实验丛书》
创意课堂／创意"工具"
The Class of Originality

改变比例规律

改变透视关系

71

《高等艺术设计课程改革实验丛书》
创意课堂／创意"工具"
The Class of Originality

作者：马圣燕

改变空间关系

作者：吴青

作者：张继香

《高等艺术设计课程改革实验丛书》
创意课堂／创意"工具"
The Class of Originality

改变时空关系

改变透视规律　　作者：王　强

《高等艺术设计课程改革实验丛书》
创意课堂／创意"工具"
The Class of Originality

改变比例关系

《高等艺术设计课程改革实验丛书》
创意课堂／创意"工具"
The Class of Originality

改变行为规律

三 "偶然性"对创新的作用

许多创造性灵感是在生活中偶然的瞬间产生的,科学家发明创造的例子证明了这一点。在视觉艺术中也有很多创造来源于偶然的灵感,康定斯基因偶尔看到了自己放倒的图画,引发了抽象画的创作。有位现代派画家无意中碰碎了自己作品中的玻璃,发现裂痕改变了画面的形象,又巧合了自己的意图和观念,由此一幅名画产生了。

偶发的创造性灵感一般是视觉受客观物象刺激后,头脑中潜在的创造力得到意外的激发。潜在的创造力不是天生就有的,是靠平时学习获得的知识、实践获得的经验、思考获得的意念、以往的创造与灵感相关性活动的经验、教训等等的积累逐步形成的,因而看似偶然实际是必然。

偶然地产生灵感,必须受到视觉上的刺激才能引发。偶然没有时间性,等待偶然的来到似乎有些消极,制造"视觉刺激"就是一种引发创意的方法。具体为:先无意或随意地进行造型实践,等待偶然的效果(这种偶然有时间性),然后激发思考,有目的地进行造型。这种先做后思考再做的公式与先构思后创作的公式不同之处在于:不受思想束缚,无任何条条框框,自由自在,所以它的行动结果是不可知的。当然,这种造型活动醉翁之意不在酒,主要是在制造视觉的兴奋点或疑点上,以此来激发再度创造。

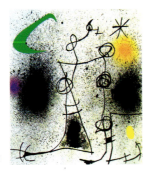

米罗作品

《高等艺术设计课程改革实验丛书》
创意课堂／创意"工具"
The Class of Originality

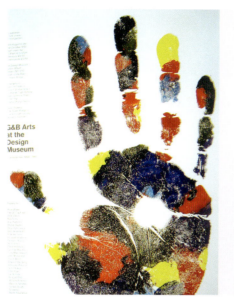

用手蘸颜色，然后印到画面上

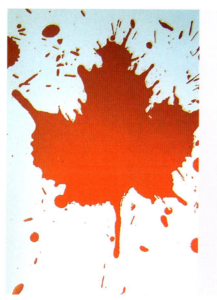

泼洒红色形成的叶子状

用火燃烧的方法形成的自然形态

破碎的盆子形成的特殊形象

《高等艺术设计课程改革实验丛书》
创意课堂／创意"工具"
The Class of Originality

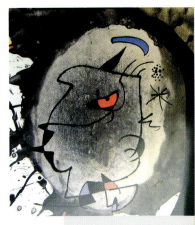

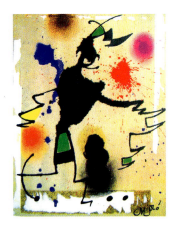

米罗作品

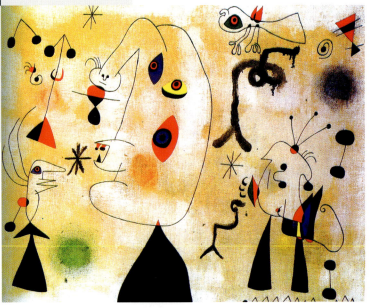

课题七 "偶然"造型

要求：任意或无意地撕纸，或泼彩，然后通过整理加工产生一个新的形象。

目的：训练"先做后思考再做"的方法，掌握创新"工具"。

撕纸作业　作者：宋　臻

在宣纸上泼洒颜色然后用毛笔勾线

作者：朱长永

学生作业

《高等艺术设计课程改革实验丛书》
创意课堂／创意"工具"
The Class of Originality

用偶然形成的轮廓与人的脸形相融合来达到一种趣味

小猪与天鹅　作者：杜月皎

《高等艺术设计课程改革实验丛书》
创意课堂／创意"工具"
The Class of Originality

先随意撕纸，然后有选择地挑选形状、颜色组织形象　作者：陈 玮

小鸡　作者：李杨

大头马　作者：肖文婷

81

单元目标 通过探索改变原有形象语言的框架结构,树立不破不立的创新理念。

单元要求 进一步提高创新思维能力和达到创新目标的动手能力。

第三讲

创意探索

探索是创新的实践活动，它贯穿于创新实践的整个过程。在探索的过程中创新思维与创新实践相互碰撞，产生问题并解决问题。创新思维指导实践，实践又验证创新思维。有时想的与结果不一样还会产生新的思考、新的灵感，激发探索新的方向。探索的过程中也会遭遇失败，甚至是接二连三的失败，失败是成功之母，总结教训，重新设计思路再次探索，不断探索，磨练创新意志。

勇于探索，打破原有的条条框框，在探索中摸索经验教训为本课程第三单元。

一　"真"对视觉的冲击

曾经有这样一个报道，说有一位画家在美国举办了一个反映第二次世界大战的画展，在画展的作品中有许多局部细节画家把真实的物件镶嵌了进去，如子弹、子弹壳、枪、刀等，营造了浓厚的战争气氛，观众看到这样的画面会深深陷入到那种情境之中。一般人与画的交流首先定位于这是画而不是真实的对象，始终保持着一定的距离，就是乱"真"的油画也只能像一面镜子，可它还是一个假象。可以这样设想：达芬奇的《蒙娜丽莎》与真实的蒙娜丽莎同时是你面对的审美对象，毫无疑问真正的蒙娜丽莎要比画中的蒙娜丽莎鲜活有神，更何况图画《蒙娜丽莎》是达芬奇对蒙娜丽莎审美的记录。蒙娜丽莎就是艺术的化身，她的微笑、手姿和动态本身就充满着感染力，就像看到大海会深深感到手中的笔无法表现出它真正的魅力。

生活中的物象既受自然的"塑造"，又受人的"加工"，的确充满了灵气，当你的眼和它们交流时，会发现许多感人的色彩。

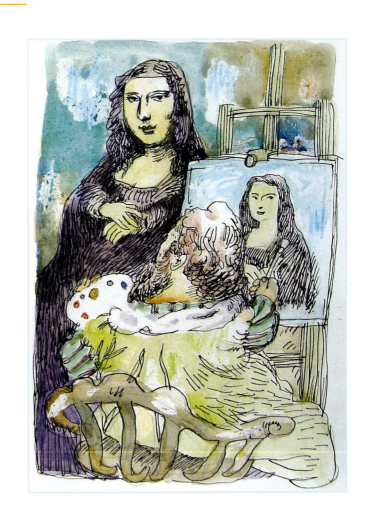

《高等艺术设计课程改革实验丛书》
创意课堂／创意探索
The Class of Originality

把生活中的各种物象化作形象语言的部分

用枯草遮挡女人体（图片）产生虚实效果

《高等艺术设计课程改革实验丛书》
创意课堂 / 创意探索
The Class of Originality

把学习用具作画面形象的一部分

《高等艺术设计课程改革实验丛书》
创意课堂／创意探索

The Class of Originality

用铁皮特殊的质感塑造的形象

用胶卷做人的胡子

课题八 "真假"组合造型

要求：取生活中的一个小物件，由它激起联想，制作一幅有意味的画面；把小物件和画面有机地结合，通过连接技术镶嵌其中。

目的：探索一种新的造型样式，突破原有的"形象"框架。

学生作业

把鱼罐头镶嵌其中

用颜料壳加工成"人化"的形象

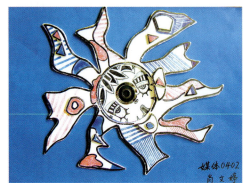

《高等艺术设计课程改革实验丛书》
创意课堂／创意探索
The Class of Originality

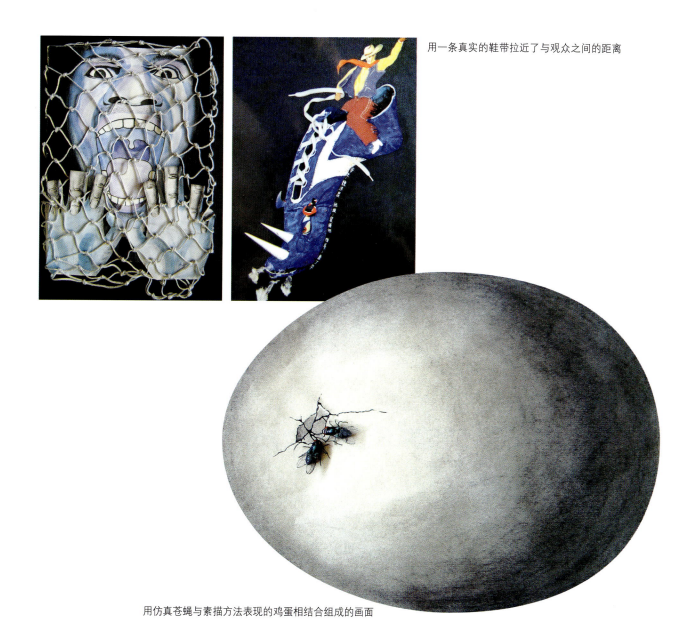

用一条真实的鞋带拉近了与观众之间的距离

用仿真苍蝇与素描方法表现的鸡蛋相结合组成的画面

《高等艺术设计课程改革实验丛书》
创意课堂／创意探索
The Class of Originality

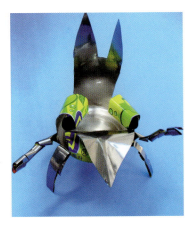
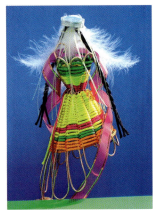
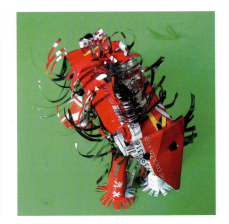

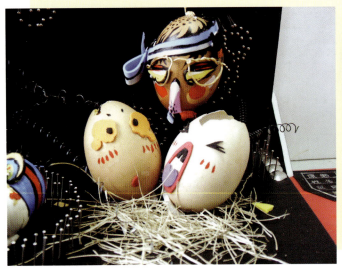
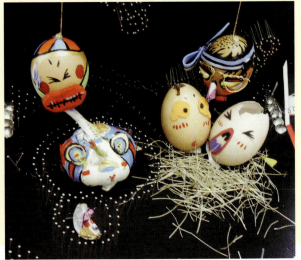

用蛋壳塑造的形象　　作者：滕　玲

《高等艺术设计课程改革实验丛书》
创意课堂／创意探索
The Class of Originality

用真实的水龙头嫁接在人的鼻子部位加强视觉冲击力

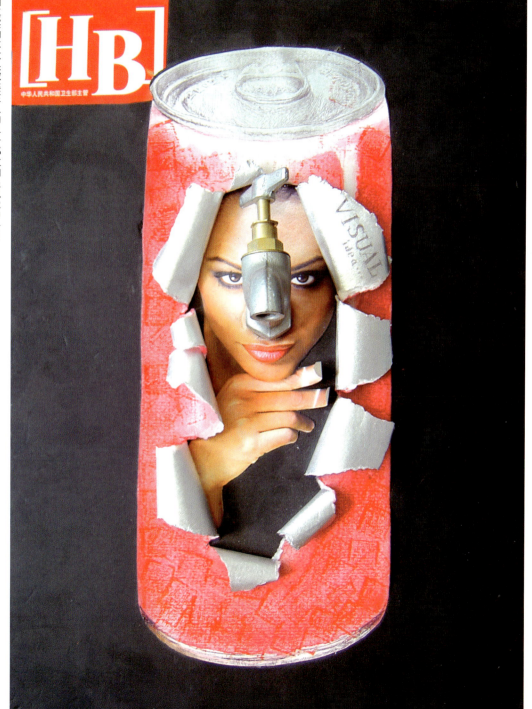

标榜崇尚武力的杀虫剂
外表强悍
实际上是个墙头草

蚊香君
好脾气的老好人
喜欢带扇子出门

漂亮的灭蚊灯小姐
爱好研究自己的
吸引力大不大

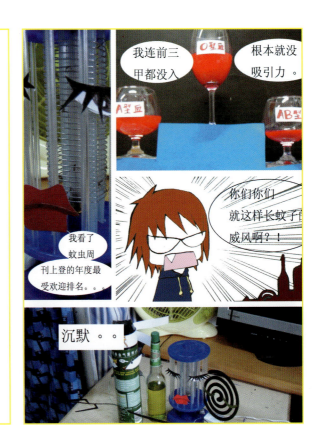

《高等艺术设计课程改革实验丛书》
创意课堂／创意探索
The Class of Originality

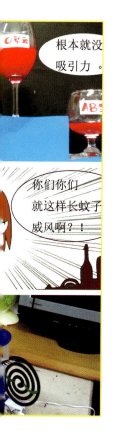
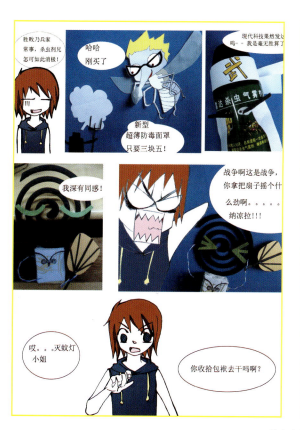
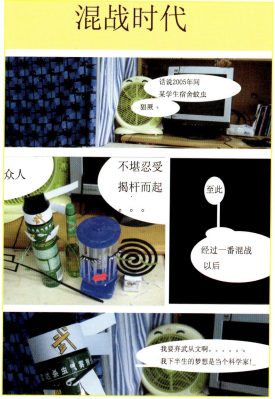

用真实的物象塑造的角色与手绘角色组合在一起　　　　作者：宋　臻

《高等艺术设计课程改革实验丛书》
创意课堂／创意探索
The Class of Originality

用书作图中的角色　　作者：陈　玮

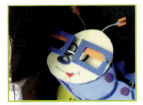

作者：肖文婷

《高等艺术设计课程改革实验丛书》
创意课堂／创意探索
The Class of Originality

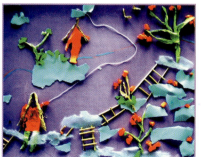

用纸的折叠、裁剪、编织等赋予浮雕式形象有一种生命感

二　"瞬间性"转向"时间性"

喝茶是生活中不可缺少的内容,装茶水的茶具伴随着品茶成了手中的玩物,尤其是那些画有人物、山水、花鸟、虫草的杯子,一边品茶一边欣赏这些图画。

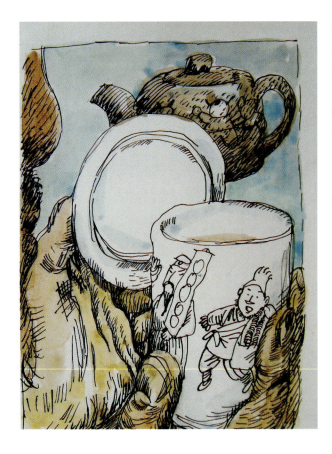

我有一只上面画有"十五贯"人物的茶杯和一只自己画的童年趣事的茶壶,用手转动着杯子,变换着茶壶的角度,眼中的形象在变化,在时间中似乎故事慢慢地展开了。这些画由于载体和欣赏的方式不同,瞬间性的画变成了时间性的画。生活中种种感受会给我们启发,为使观众在观看设计的过程中获得很多的享受,可巧妙地把"瞬间性"在运动中转换成"时间性",让画中的故事在动中变化,而且变得更生动,这样就会增强茶杯的把玩性,同时也改变了原有的仅是装饰的定位,有了新意。从商品竞争的角度来说,有新意就有了竞争力。

《高等艺术设计课程改革实验丛书》
创意课堂 / 创意探索
The Class of Originality

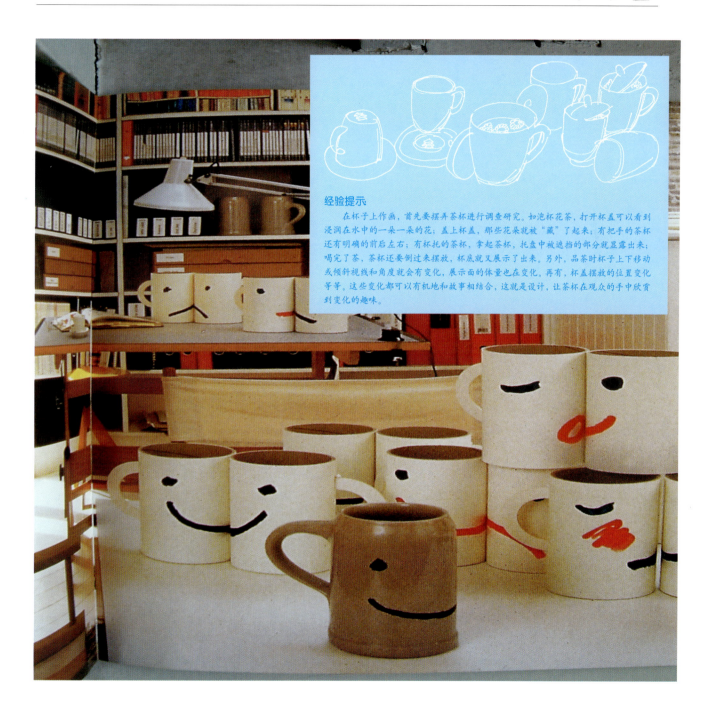

经验提示

在杯子上作画，首先要摆弄茶杯进行调查研究。如泡杯花茶，打开杯盖可以看到浸润在水中的一朵一朵的花；盖上杯盖，那些花朵就被"藏"了起来；有把手的茶杯还有明确的前后左右；有杯托的茶杯，拿起茶杯，托盘中被遮挡的部分就显露出来；喝完了茶，茶杯还要倒过来摆放，杯底就又展示了出来。另外，品茶时杯子上下移动或倾斜视线和角度就会有变化，展示面的体量也在变化，再有，杯盖摆放的位置变化等等。这些变化都可以有机地和故事相结合，这就是设计，让茶杯在观众的手中欣赏到变化的趣味。

课题九 改变载体

要求：选择杯子（有杯盖或杯托）或手套作插图的载体，有机地结合杯子或手套的可动性来展开插图中的情节变化。

目的：尝试载体和画面内容的有机结合，突破原有形象语言的展示模式。

学生作业

蓝色精灵号　　作者：韩　佳

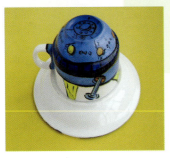
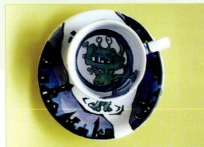
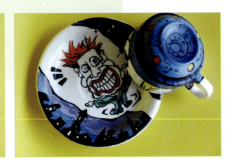

《高等艺术设计课程改革实验丛书》
创意课堂／创意探索
The Class of Originality

手套上的故事　　作者：武文路

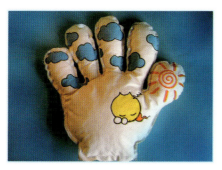 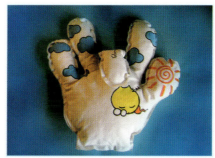 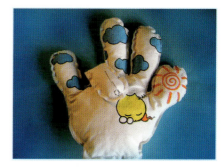

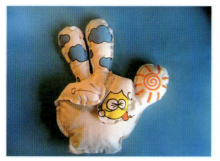 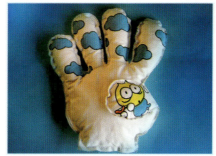

《高等艺术设计课程改革实验丛书》
创意课堂／创意探索
The Class of Originality

一同出游

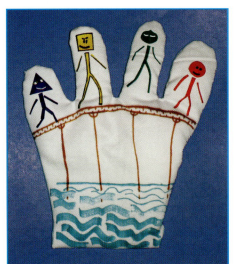

英勇相救

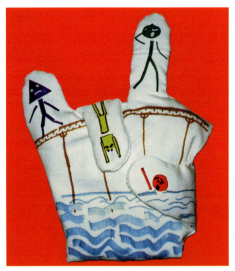

不慎落水

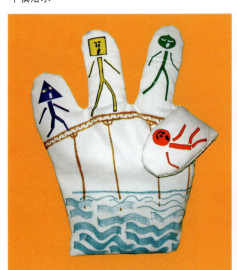

作者：夏晓丽

《高等艺术设计课程改革实验丛书》
创意课堂／创意探索
The Class of Originality

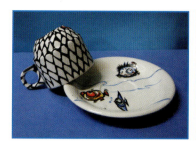
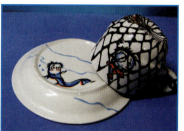
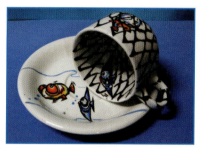
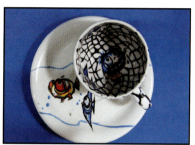
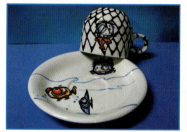

大脸呆呆　　作者：滕　玲

《高等艺术设计课程改革实验丛书》
创意课堂／创意探索
The Class of Originality

渔夫的故事　作者：徐　超

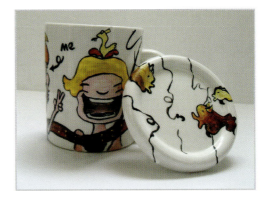
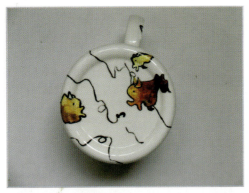
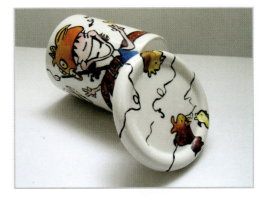
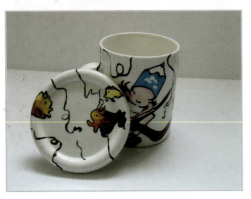

《高等艺术设计课程改革实验丛书》
创意课堂／创意探索
The Class of Originality

晚餐　作者：石　卉

蛋蛋的故事　作者：滕　玲

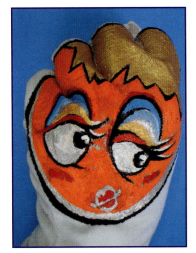
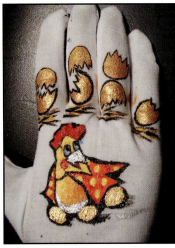

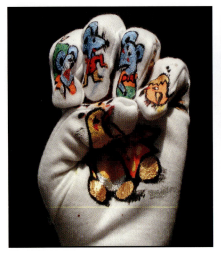
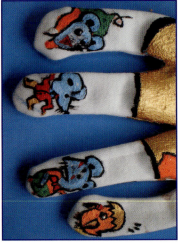
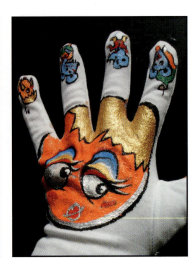

《高等艺术设计课程改革实验丛书》
创意课堂／创意探索
The Class of Originality

日出　作者：姜　楠

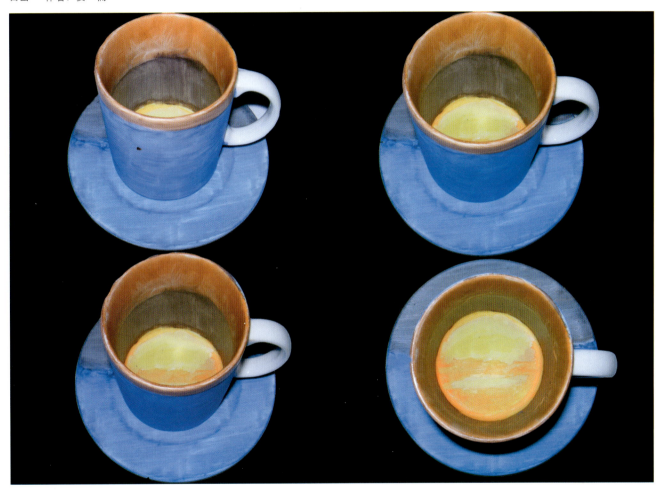

《高等艺术设计课程改革实验丛书》
创意课堂／创意探索
The Class of Originality

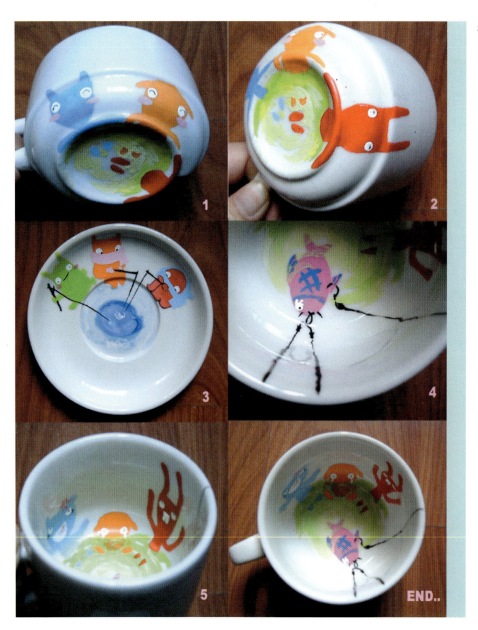

杯子上的趣闻　　作者：彭云飞

《高等艺术设计课程改革实验丛书》
创意课堂／创意探索
The Class of Originality

小闹钟　作者：王　珂

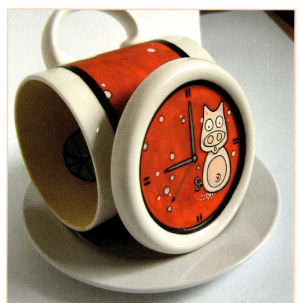

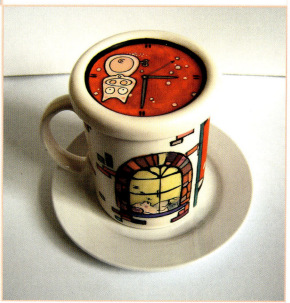

《高等艺术设计课程改革实验丛书》
创意课堂／创意探索
The Class of Originality

小树林里的童话　作者：王　珂

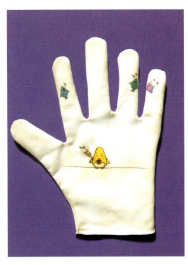
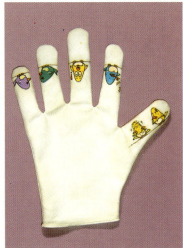
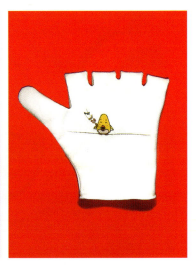
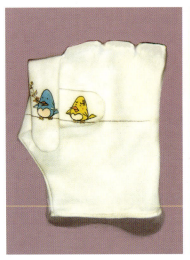
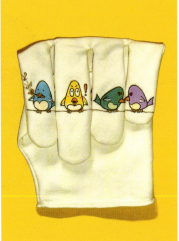
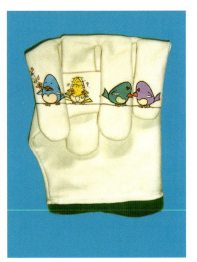

平面——立体——平面　三

大家在素描、色彩等写生课程中已"养成"了把眼前的立体物象"搬移"到平面的纸上，在"搬移"的过程中能体会到由于视线、视距、视角的变化，对象在眼中的形象也在变化，而"搬移"到画面中的对象其形象则再也看不到变化了。

让画面上的形象"回到"立体形象算是一种"逆向"的思维。现实生活中大家可能都玩过玩具汽车，这些按汽车比例缩小了的玩具汽车也是由设计者"搬移"出来的，它们在观众眼中由于被手摆动或视线、视角的变动仍然会产生各种形象的变化。可见"搬移"到画面中的物象就成了一个"死"的形象，而一个立体形象永远是一个活的形象，由此需"请"画面中的形象再"回到"立体形象中。

"回到立体造型"是本次课程的最后一个课题，也是最后一件插图，具体步骤是：(1)构思。包括故事情节设计、角色设计、场景设计。构思要有草图（纸上）；(2)用各种材料塑造一个立体的画面。

《高等艺术设计课程改革实验丛书》
创意课堂／创意探索
The Class of Originality

经验提示：
　　故事的场景既是画面的范围，又是故事情节展开的场所，所以场景是设计的重点。故事的角色可以是人物也可以是商品，最好是一件被拟人化的商品（这种插图的性质为商业插图）。小知识：为商品宣传服务的插图称为商业插图。商业插图是商品总体设计中的一部分。
　　塑造立体的画面不是最终目的。一个立体的画面就似一个模型，从不同的角度、视线、视距会看到不一样的形象，会有不同的感觉。由此进入步骤三：针对画面观察，不同视角感受不同感觉，然后选择与故事内容相吻合的画面形象用照相机拍摄下来，变成一张张连环插图，这样又转换成了平面形象。
　　由平面到立体、再到平面，这样一个造型过程，与以往平面塑造相比，从构思制作转换到最后的效果，有许多特殊性，思路不一样，尤其是自己的作品和自己互动产生变化，或者是再一次的艺术加工，从而得到升华。

《高等艺术设计课程改革实验丛书》
创意课堂／创意探索
The Class of Originality

"立体"转换

课题 十

要求：(1)用纸材加其他材料，做一件立体插图来讲述一个故事；(2)用照相机拍摄不同的角度，转换成一幅一幅"平面"的插图。

目的：尝试一种平面到立体，再到平面造型的新模式，来激发自己的创造力。

学生作业

小铅与小靴的故事　作者：滕　玲

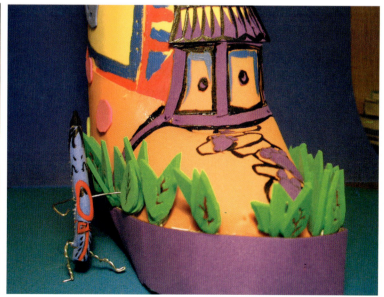

111

《高等艺术设计课程改革实验丛书》
创意课堂／创意探索
The Class of Originality

经验提示：
(1) 立体造型的明暗关系是由外界光线的影响造成的，因而在步骤三和拍摄过程中要选择好光源，通过不同的光线来营造画面的气氛。
(2) 在造型过程中选材要注意明度关系、色彩关系、空间关系、材料关系及点线面的形状等。在制作中注意空间的分割、型与型之间的方向、紧松、大小、多少、体量与数量的关系。
(3) 角色可以设定为活动的，这样有利于故事的展开。
(4) 拍摄过程中可采用特写、中景、远景三个层次，可以选择相关故事内容的背景搭配起衬托作用。

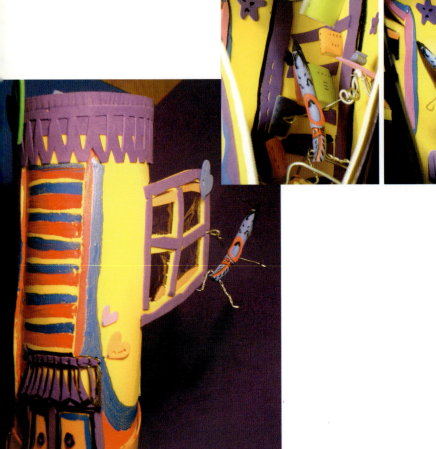

作者：滕 玲

《高等艺术设计课程改革实验丛书》
创意课堂／创意探索
The Class of Originality

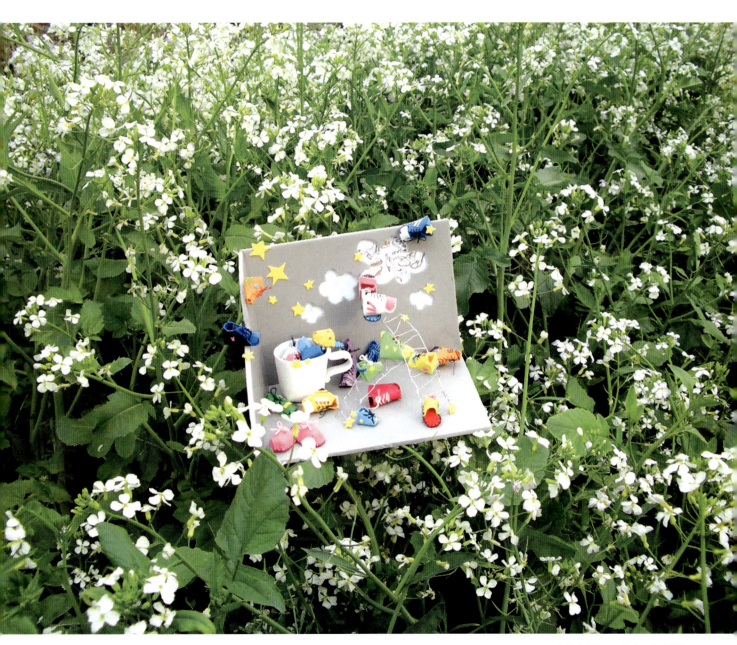

小鞋春游记　作者：何剑婷

《高等艺术设计课程改革实验丛书》
创意课堂 / 创意探索
The Class of Originality

作者：何剑婷

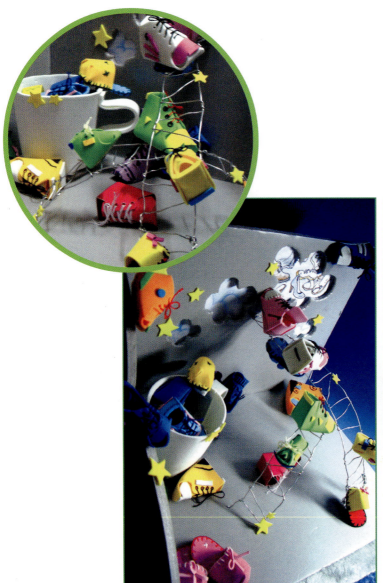
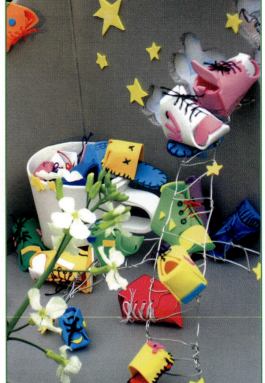

《高等艺术设计课程改革实验丛书》
创意课堂/创意探索
The Class of Originality

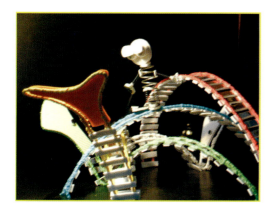

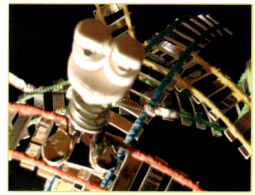

外星人的故事　作者：徐丰羽

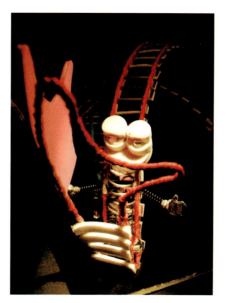

115

《高等艺术设计课程改革实验丛书》
创意课堂／创意探索
The Class of Originality

寻猫记　作者：王雅南

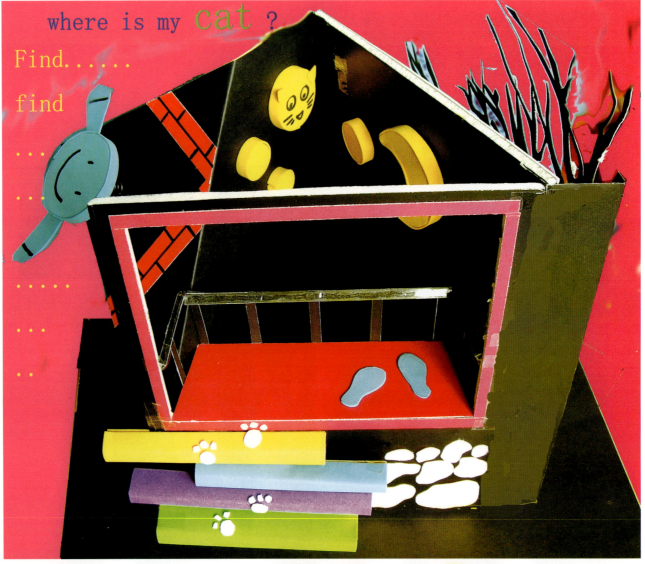

《高等艺术设计课程改革实验丛书》
创意课堂／创意探索
The Class of Originality

小猫的故事　　作者：武文路

《高等艺术设计课程改革实验丛书》
创意课堂／创意探索
The Class of Originality

画馆的故事　作者：冯宏帅

鸣谢

首先感谢江南大学设计学院所有参加《创意课堂》训练的学生，特别是2004级视觉传达专业0401班全体同学，他们为本书提供了大量优秀的作业。另外要感谢浙江工商大学艺术设计学院设计023班部分同学也为本书提供了优秀的作业。

同时感谢江南大学设计学院的领导、同仁对《创意课堂》的关爱和各位朋友对本人各个方面的帮助。

最后感谢我的妻子和女儿对本人工作的支持。

唐鼎华

1982年毕业于浙江美术学院（中国美术学院）国画系人物画专业，现为江南大学设计学院教授，硕士生导师。

出版专著《观察与思考》、《感受与语言》，编著《设计素描》。作品多次参加国内外美术大展并获奖，《江苏画刊》、《书与画》、《书画艺术》等专业刊物发表并介绍其作品。

蓝承铠

1982年毕业于浙江美术学院（中国美术学院）国画系人物画专业，现为浙江工商大学艺术设计学院副院长、教授，长期从事国画、插图、速写的教学工作。

论著有《速写》、《线条、形体、空间》、《论雪景山水》、《宋人小品中的园林》、《虚与实》、《临摹速写》、《国画起步》、《白描起步》等，并有大量的国画、插图、速写作品展览、出版和发表。

图书在版编目（CIP）数据

创意课堂/唐鼎华，蓝承铠编著．—北京：中国建筑工业出版社，2005

（高等艺术设计课程改革实验丛书）

ISBN 7-112-07666-8

Ⅰ．创... Ⅱ．①唐...②蓝... Ⅲ．艺术-设计-高等学校-教学参考资料 Ⅳ．J06

中国版本图书馆CIP数据核字（2005）第095316号

责任编辑：陈小力　李东禧
装帧设计：叶　丹
电脑排版：李春荣
责任设计：孙　梅
责任校对：刘　梅　李志瑛

高等艺术设计课程改革实验丛书
创意课堂
The Class of Originality
唐鼎华　蓝承铠　编著
*
中国建筑工业出版社出版、发行（北京西郊百万庄）
新华书店经销
北京画中画印刷有限公司
*
开本：889×1194毫米　1/20　印张：6　字数：200千字
2005年9月第一版　2006年6月第二次印刷
印数：3001—4500册　定价：39.80元
ISBN 7-112-07666-8
(13620)

版权所有　翻印必究
如有印装质量问题，可寄本社退换
（邮政编码　100037）
本社网址：http://www.china-abp.com.cn
网上书店：http://www.china-building.com.cn